하 ◆ 루 ◆ 한 ◆ 장 ◆ 한 ◆ 달 ◆ 클 ◆ 래 ◆ 스

First Colored Pencil Botanical Art

색연필로 처음 시작하는 꽃그림

박은희 · 강미선 · 오수진 · 이현미 · 이지은 지음

Black ink

First Colored Pencil
Botanical Art

Prologue

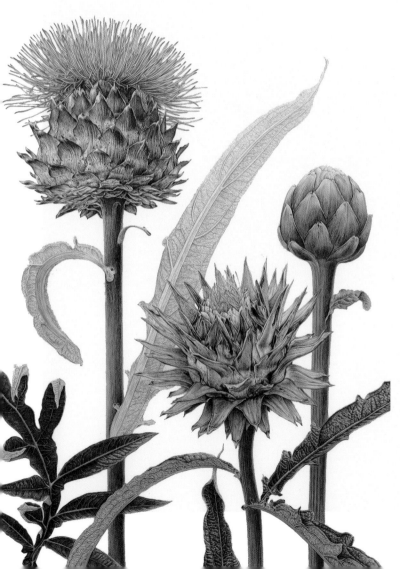

아티초크, 색연필, 480×600mm
박은희

"그림은 처음인데 잘할 수 있을까요?"
"저는 그림에 재능이 없어요….."
"미술은 전공하지 않았는데 괜찮을까요?"

두려움 반, 설렘 반으로 화실에 방문하시는 초보자분들이 가장 많이 하는 질문입니다.
처음부터 잘하고 싶은 마음은 누구나 같습니다. 제가 생각하는 재능은 '성실'과 '하고 싶은 마음'입니다. 식물과 꽃에 관심이 있고, 좋아하는 꽃을 단지 감상하는 것을 넘어 직접 그려 보고 싶은 마음. 그 마음과 호기심만으로 이미 재능을 갖추신 건 아닐까요?

두려움보다는 즐거움으로, 지루함보다는 몰입으로 눈을 반짝이며 이 책의 첫 페이지를 넘기는 순간을 상상해 봅니다. 부담 없이 하루 한 장씩 그려 보며 숨겨진 재능을 발견해 보세요. 잘 그리지 못해도 괜찮습니다. 30일을 다 채우지 못해도, 그래서 잠시 책꽂이 한편에서 인테리어 소품으로 쓰일지라도….

첫 시작의 설렘, 사각사각 색연필이 종이를 스치며 내는 소리, 점점 형태를 갖추며 손끝에서 피어나는 꽃들이 당신을 응원해 줄 거예요. 성공의 반대말은 실패가 아니라 도전하지 않는 것!
지금부터 시작해 볼까요?

박은희

초등학교 시절, 여름방학 숙제인 '식물 채집'을 통해 주변에 피어 있는 잡초 이름을 알게 되었습니다. 나팔꽃이라고 알고 있던 꽃이 메꽃임을 알았고, 그 밖에도 줄기를 어슷하게 엮어서 줄다리기하던 질경이를 비롯해 자운영, 명아주 그리고 며느리 밑씻개 등 여러 식물의 이름을 익혔습니다.

성인이 되어서 '어린 시절, 추억의 식물들을 그림으로 남기면 얼마나 좋을까?'라고 생각하던 중 보태니컬아트를 접했습니다. 세밀한 작업 과정을 통해 추억 속 식물을 더 깊이 알고, 나아가 작품으로 재탄생시키는 순간의 기쁨이란 이루 형언할 수 없었죠.

제가 어릴 적 익숙했던 식물로 보태니컬아트와 친해졌듯이, 여러분도 사계절의 아름다운 순간을 담은 꽃들 그리고 그림을 통해 꽃그림과 점차 친해지기를 바랍니다. 색을 찾는 과정이 힘들고 채색이 서툴러도 하나씩 채워 가는 시간 동안 색연필과 친구가 되어 발전할 수 있습니다.

하루하루 성실하게 채운 꽃들이 한 달 후에는 방 안 가득한 꽃밭이 되고, 당신의 꽃밭에 전시회가 열리기를 바라는 마음으로 손을 내밀어 봅니다.

강미선

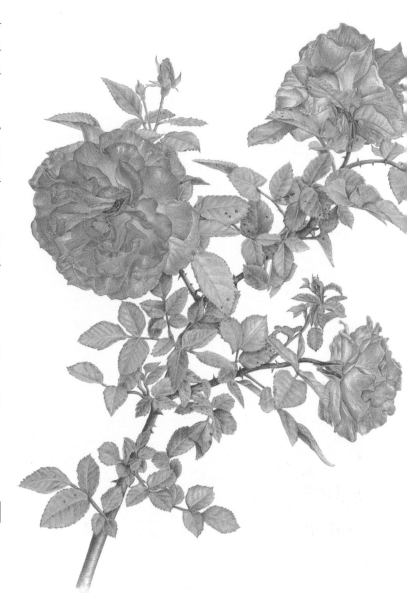

장미, 색연필, 297×420mm
강미선

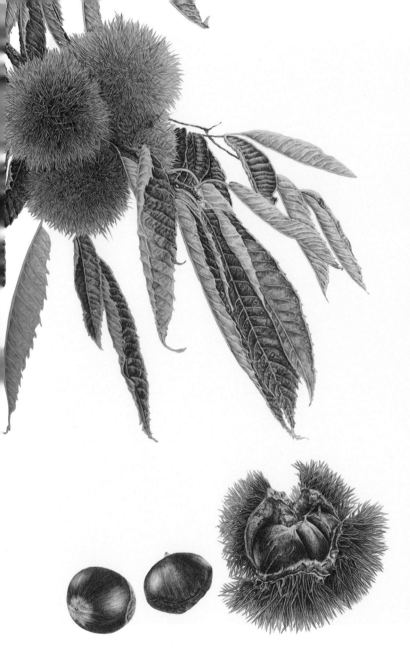

커피 만드는 일이 좋아 오랫동안 바리스타로 일하며 지냈습니다. 그러다 둘째 아이가 생겼을 때 보태니컬 컬러링북으로 그림 그리기를 시작했지요. 보태니컬이 어떤 의미인지도 몰랐지만 '이 정도면 나도 다시 그림을 그릴 수 있겠구나' 하며 매일 한 장씩 그려 보았습니다. 못 그려도 좋았고, 잘 그리면 더 뿌듯했던 기억… 이동할 때도 부담 없이 에코백에 도구를 넣어 다니며 시간이 날 때마다 틈틈이 그림을 그렸습니다.

'치익- 치익' 공기를 두세 번 넣어 스팀해 쫀쫀해진 우유를 꿀처럼 추출한 에스프레소에 넣으면 고소하고 달콤쌉쌀한 카페라테가 만들어지는 것만큼이나 '사부작, 쓱쓱~' 색연필로 그리면 식물, 꽃, 채소, 과일 등 내 주변에 있는 소재들이 멋진 작품으로 재탄생되는 작업은 즐거움 이상의 감동이었습니다. 이제는 취미가 직업이 되어 보태니컬아트 강사로 더 많은 사람들과 향기로운 삶을 공유하며 살고 있습니다.

바쁜 일상에서 나만의 취미를 가지고 싶다면, 혹은 그림을 다시 그리고 싶지만 망설이고 있다면, 이 책과 함께 하루 한 장씩 꽃 한 송이를 그려서 내 마음에 꽃 장식을 해 보면 어떨까요? 30일 뒤에는 마음속 아름다운 정원이 완성되어 여러분의 일상이 향기롭고 여유롭게 빛나기를 바랍니다.

오수진

밤송이 열매, 색연필, 297×420mm
오수진

긴 하루 끝, 당신의 시선이 머무는 곳은 어디인가요? 스마트폰, OTT 혹은 SNS? 이는 저에게도 재미있고 편안하게 즐길 수 있는 힐링의 매개체입니다. 그럼에도 그 시선 끝에 지친 자신의 얼굴이 보인다면, 조금 다른 방향의 '쉼'은 어떨지 생각해 봅니다.

저는 도서관에서 우연히 식물세밀화 수업을 듣고 '보태니컬아트'라는 새로운 장르를 만났습니다. '사각사각' 선을 그으며 나는 규칙적인 소리, 그 순간만큼은 모든 잡념이 사라지는 식물과의 교감…. 육아 스트레스와 여러 관계들을 맺으며 자신도 모르게 쌓였던 긴장감에서 조금 멀어짐을 느꼈습니다. 이런 경험을 바탕으로 당신에게도 '사각사각' 색연필과 함께하는 꽃그림, 보태니컬아트를 추천해 봅니다.

눈과 손을 고요히 집중하다 보면 어느새 마음이 편안해지고, 꽃그림과 하나가 되는 순간을 경험할 수 있습니다. 모든 예술 활동이 그러하듯 그 행위 자체로 힐링이 될 것입니다. 한 장 한 장을 30일 동안 꾸준하게 그려 본다면 그것만으로 훌륭한 취미생활이 될 수 있고, 좀 더 나아가서는 꽃그림 전문가도 될 수 있습니다. 그 성취감은 이루 말할 수 없겠죠? 이 책은 분주한 일상 중 휴식이 되는 동시에 좋은 취미활동도 할 수 있도록 많은 도움을 줄 것입니다.

오늘 하루도 멋지게 살아낸 당신을 힘껏 응원합니다.

이현미

횃불생강, 색연필, 297×420mm
이현미

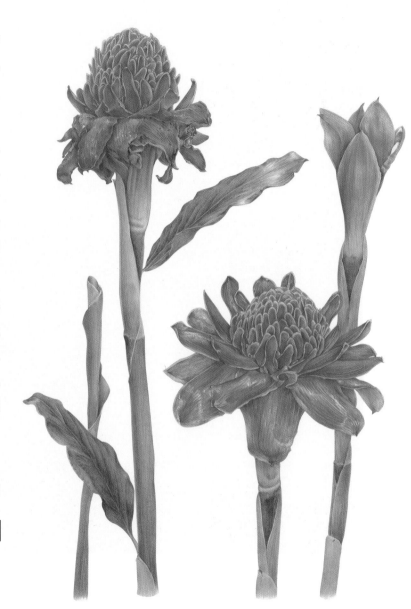

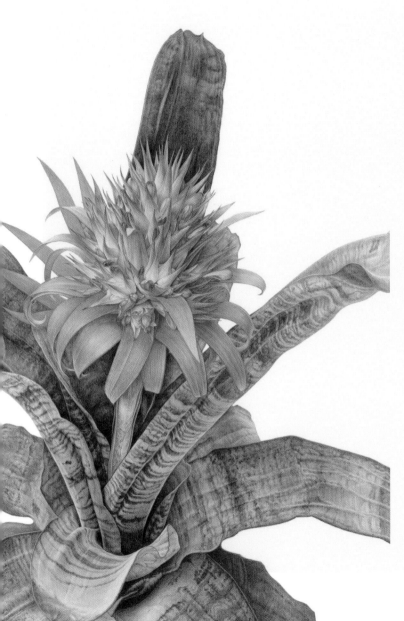

디지털기기를 사용하는 애니메이션 배경 작화가로 활동 중인 저는 손으로 직접 그리는 작업에 대한 갈증으로 보태니컬아트를 시작했습니다.

애니메이션 배경 작화와 보태니컬아트는 자연과 주변 사물에 대한 깊은 관찰을 바탕으로 대상을 아름답게 표현하는 작업이라는 점에서 공통점이 있습니다. 다양한 배경을 그리면서 자연에 대한 애정이 깊어졌고, 이는 보태니컬아트에 대한 관심으로 이어졌지요. 무심히 지나쳤던 크고 작은 식물들이 주는 아름다움과 애정 속에서 그림 작업은 저에게 새로운 활력소가 되어 주었고, 이러한 경험은 제 작품에 깊이를 더해 주었으며, 다양한 시각적 표현을 가능하게 해 주었습니다.

이 책은 보태니컬아트를 처음 접하는 분들을 위해 준비했습니다. 그림을 잘 그리지 못한다는 생각에 망설이는 분, 식물을 사랑하고 꽃그림을 시작하고 싶으신 분 등 남녀노소 누구나 쉽게 접할 수 있습니다. 시작은 어렵지 않습니다. 작은 꽃잎 하나를 자세히 들여다보는 것부터 시작해 보세요. 자연의 아름다움을 그대로 담아내는 즐거움을 함께 나누고 싶습니다.

매일 한 장씩 따라 그리다 보면 자연의 아름다움을 손끝에서 느끼게 됩니다. 그림을 그리며 얻은 편안함과 즐거움이 여러분의 일상에 작은 행복을 더해 주기를 바랍니다.

이지은

에크메아, 색연필, 364×515mm
이지은

Contents

기초 꽃잎 하와이안 꽃잎 원기둥 형태 사철나무 잎 비비추 잎
24 26 28 30 32

칼라 튤립 자목련 옥시
34 36 38 40

블루데이지
42

패랭이
44

개나리
46

코스모스
48

스노플레이크
50

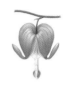
향기별꽃
52

금낭화
54

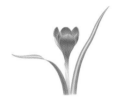

크로커스
56

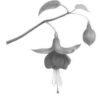
푸크시아
58

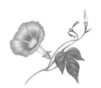
나팔꽃
60

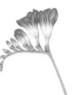
프리지어
62

얼레지
64

원추리
66

팔레놉시스
68

양귀비
70

캄파눌라
72

카네이션
74

동백
76

아네모네
78

장미
80

솔체꽃
82

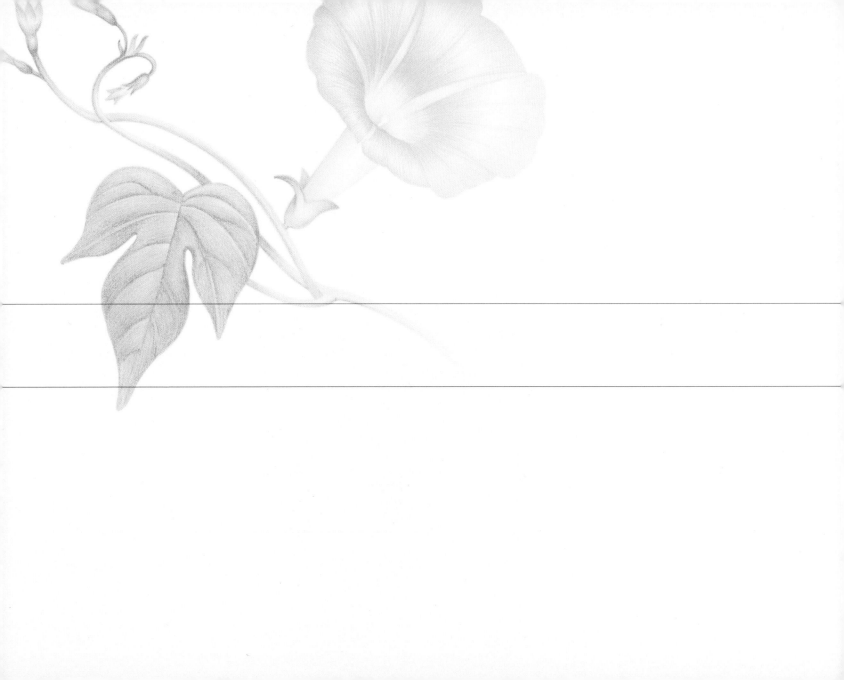

Basic Coloring Lesson

기초 컬러링 수업

선 연습 ──────────────

색연필로 채색하기 전에 선 그리는 연습을 하면 좋습니다.
또한 필압을 조절하면서 선을 흐리게 혹은 진하게 연결해 보세요.

세로선·가로선·곡선을 일정한 굵기로 그리는 연습을 한 후,
힘을 주었다가 서서히 빼는 연습도 하면서 다양한 필압 조절법을 익힙니다.

힘을 뺐다가 줬다가 다시 빼면서 자연스럽게 연결해 보세요.

tip.
• 끝이 자연스럽게 연결되도록
 뭉툭하지 않고 날카롭게 끝나
 는 선을 그어 줍니다.

• 선이 자연스럽게 면이 되도
 록 곱게 톤을 쌓아 갑니다.

• 꽃잎의 끝은 반굴림 선으로
 자연스러운 볼륨감을 표현
 할 수 있습니다.

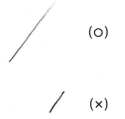

(O)

(×)

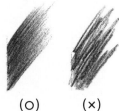

(O) (×)

가로 선 연습 _____ 일정한 가로 선을 진하게 그리다가 흐리게, 흐리게 그리다가 진하게 그리고 다시 흐리게 필압을 조절하여 연습합니다.

세로 선 연습 _____ 일정한 세로 선을 진하게 그리다가 흐리게, 흐리게 그리다가 진하게 그리고 다시 흐리게 필압을 조절하여 연습합니다.

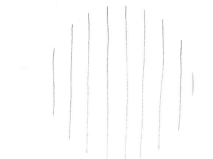

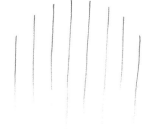

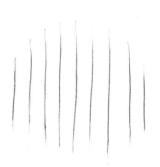

사선 및 곡선 연습 _____ 일정한 사선 및 곡선, 물결을 진하게 그리다가 흐려지도록 필압을 조절하며 그려 봅니다.

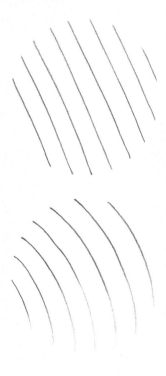

톤 & 그러데이션 연습 ————

동일한 필압과 밀도로 선을 쌓아 곱게 톤을 올려 보세요.

그러데이션이란 색을 연하게 칠하면서 점차 진하게 칠하는 것,

또는 진한 색이 연하게 변화되는 것을 말합니다.

그림에 그러데이션 효과를 줄 때는 뭉치지 않고 자연스럽게 연결될 수 있도록 합니다.

색연필 사용에 익숙하지 않은 초보 단계에서는 입체감을 살리기 위해 같은 계열의

그러데이션 표현(흐린 색에서 진한 색) 으로 충분한 효과를 낼 수 있습니다.

조금 더 익숙해진 단계에서는 빨강에 초록이나 노랑에 보라와 같은 보색을 써서

어두운 부분에 채색해 입체감을 낼 수도 있습니다.

빨강에 초록 **노랑에 보라**

tip.

채색할 때 필압을 처음부터 강하게 줘서 진한 선을 만들기보다는

선을 여러 번 쌓아 밀도를 올려 천천히 완성해 갑니다.

동일하게 톤 올리기

진하게 → 흐리게 톤 올리기

혼색하기 1

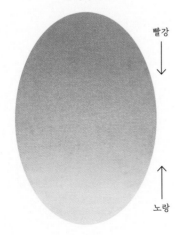

빨강
↓

↑
노랑

혼색하기 2

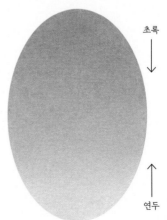

초록
↓

↑
연두

꽃 형태 드로잉 ────────

꽃의 형태를 기본 도형(구, 원기둥, 원뿔, 반구 등)으로 먼저 파악한 후
큰 부분에서 작은 부분의 순으로 스케치를 해 나갑니다.

· 구: 체리 토마토 등의 과류로 응용
· 원기둥: 줄기, 나뭇가지, 수술 등(28p 참조)
· 원뿔: 나팔꽃, 칼라, 프리지어 등
· 반구 또는 컵 형태: 튤립, 크로커스 등

입체감을 나타내기 위해 어두운 톤, 중간 톤, 밝은 톤의 단계를 자연스럽게 표현합니다.
· 사용한 색연필: carbon grey(2140)

빛 방향

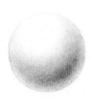 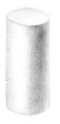 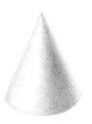 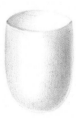

꽃 형태 드로잉 _____ 먼저 기본 도형의 형태를 파악한 후 흐린 선으로 가이드라인을 잡아 줍니다.
면적을 좀 더 세분화해서 나누고 정확한 형태를 정리해 나갑니다.

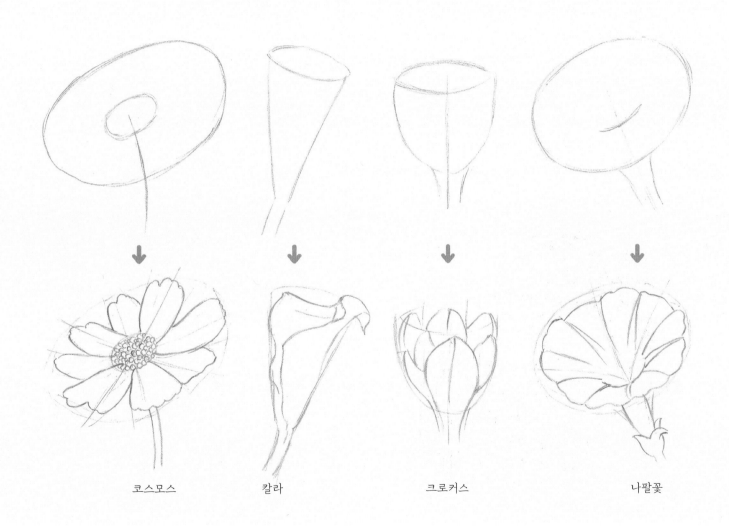

코스모스 칼라 크로커스 나팔꽃

컬러링 도구

꽃그림은 다양한 도구로 그릴 수 있습니다. 그중 가장 대중적으로 사용되면서 색감을 익히기 좋은 그리기 도구 중 하나가 색연필입니다. 색연필 색상은 많으면 좋겠지만 30~40가지 색으로도 색색의 아름다운 꽃을 그릴 수 있습니다. 색연필을 비롯한 기본적인 컬러링 도구에 대해 알아보겠습니다.

색연필

남녀노소 누구나 손쉽게 사용할 수 있는 친숙한 도구입니다. 장소에 구애받지 않고 어디서나 손쉽게 사용할 수 있으며 섬세하고 세밀한 부분을 채색해야 하는 꽃그림에 적합합니다.

색연필의 종류는 크게 수용성 원료를 사용하여 물에 녹는 '수성색연필'과 왁스 또는 오일을 안료로 만든 '유성색연필'로 나눌 수 있습니다.

이 책의 작품들은 '더웬트 크로마플로우 48색' 색연필을 사용해 그렸습니다. 크로마플로우는 왁스 베이스의 색연필로 부드러운 질감이 특징입니다. 가루 날림이 적고 발색도 좋아 밀도 있고 선명하게 그림을 그릴 수 있습니다.

tip. 비슷한 색상의 다른 브랜드 색연필을 사용해도 좋습니다.

사포(샌드페이퍼)

색연필 심을 더 뾰족하게 하기 위해 사용합니다.

연필깎이

색연필을 항상 뾰족하게 유지하기 위한 도구입니다.

퍼티지우개

일명 '떡지우개'라고 합니다. 밑그림을 그린 후 진한 연필 자국(흑연 가루)을 살짝 눌러 색연필과 섞이지 않게 할 수 있습니다. 채색 과정에서 흑연과 색연필이 섞이면 색이 탁해질 수 있습니다.

제도비 또는 붓

지우개 가루나 색연필 가루를 털어 낼 때 사용합니다. 입으로 불면 작품이 오염될 수 있으므로 주의해야 합니다.

지우개

약간의 밀도를 덜어 내는 정도의 수정이 가능합니다.

펜슬지우개

세밀한 부분을 수정할 때 사용하면 편리합니다.

산다케이스

작품을 넣으면 구김 없이 보관할 수 있는 아크릴 케이스입니다.

21

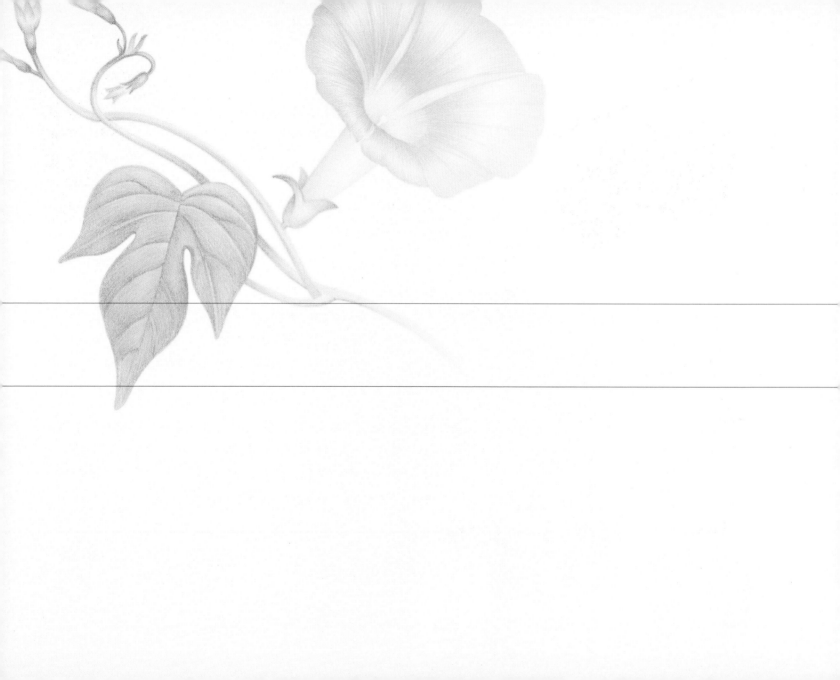

Coloring in 30 Days

기초
꽃잎

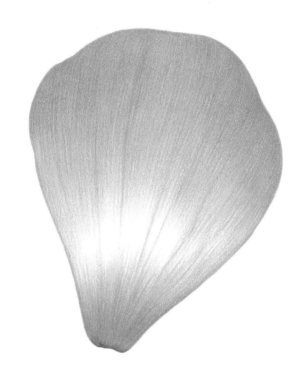

0800 0810 0610

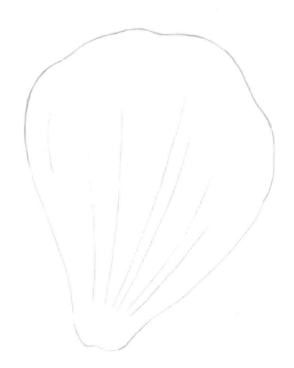

하
와
이
안

꽃
잎

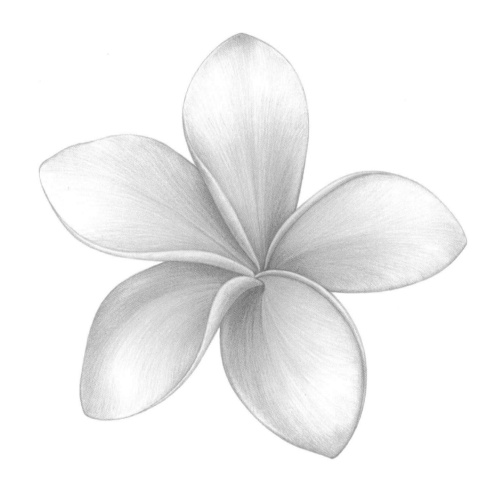

0200 0110 0810 0900

26

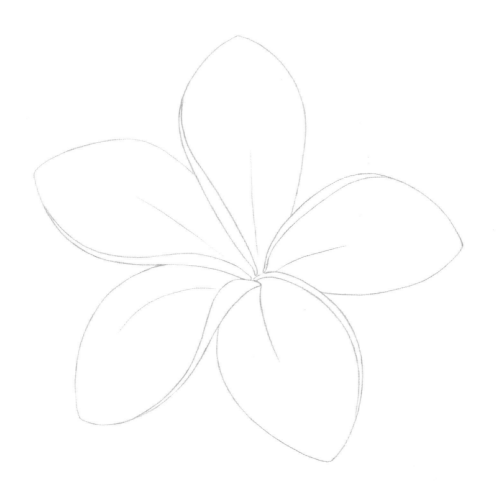

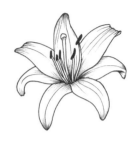

원
기
둥
형
태

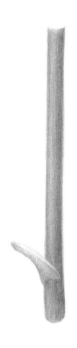

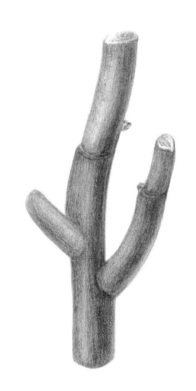

1540 1700 1840 1920 2100

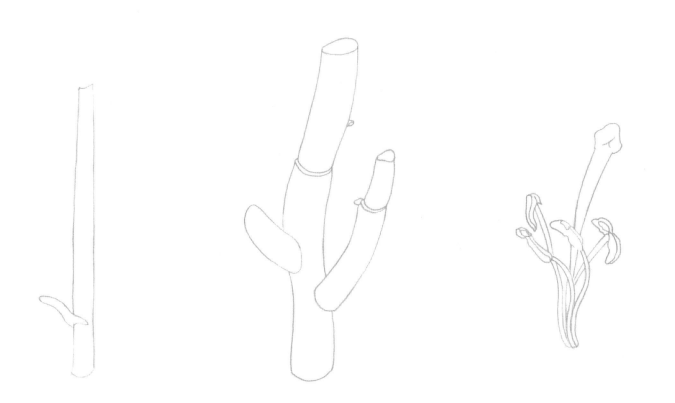

사
철
나
무

잎

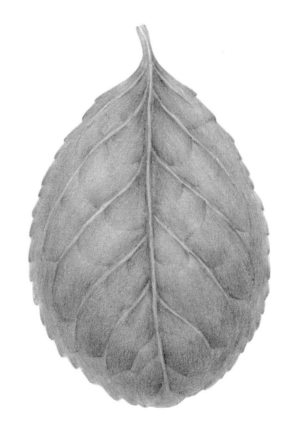

1600 1320 1700

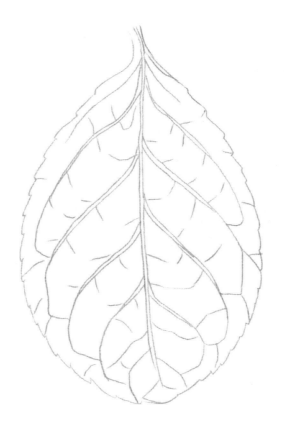

비
비
추
잎

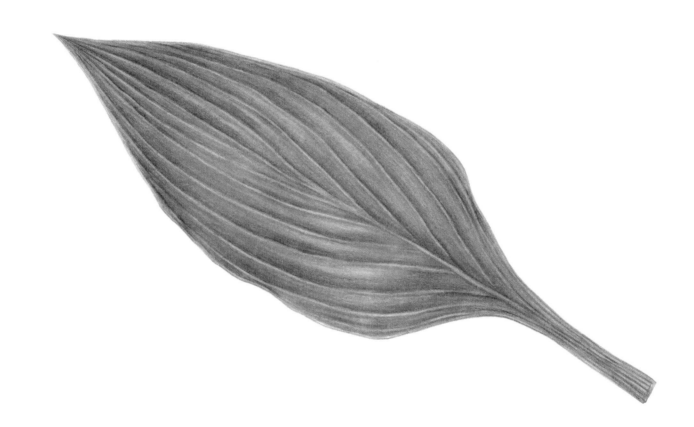

1700 1600 1320

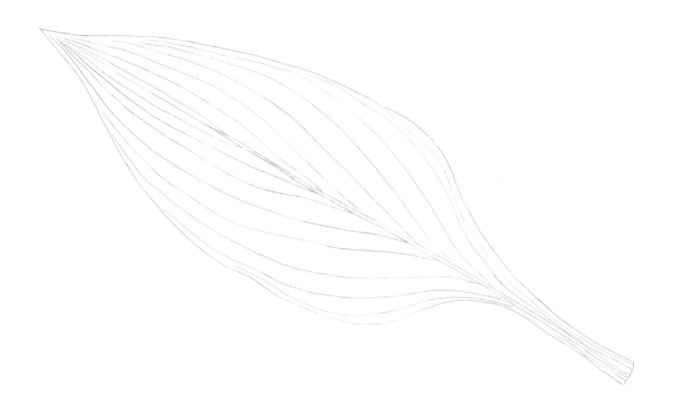

칼
라

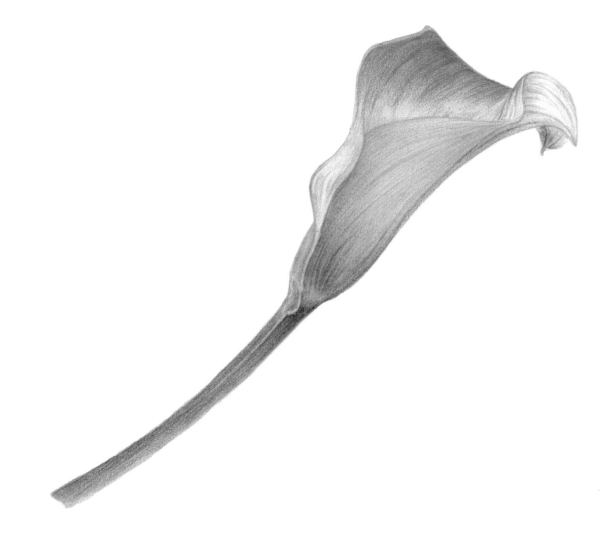

1540 1700 0900 1600

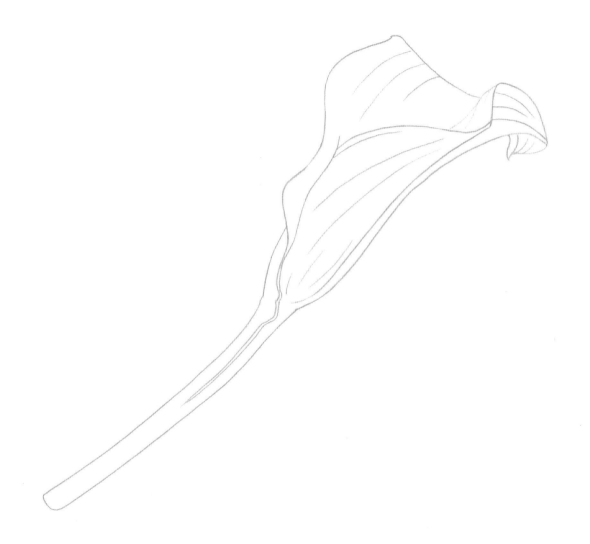

튤
립

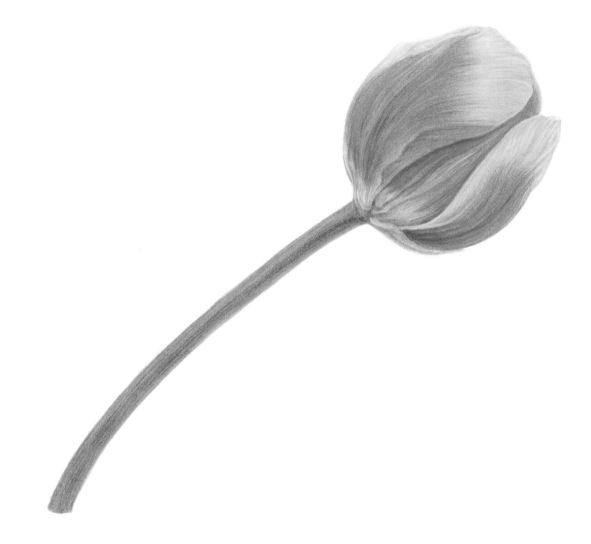

| 0110 | 0610 | 0800 | 0810 |
| 1600 | 1700 | 1820 | 0310 |

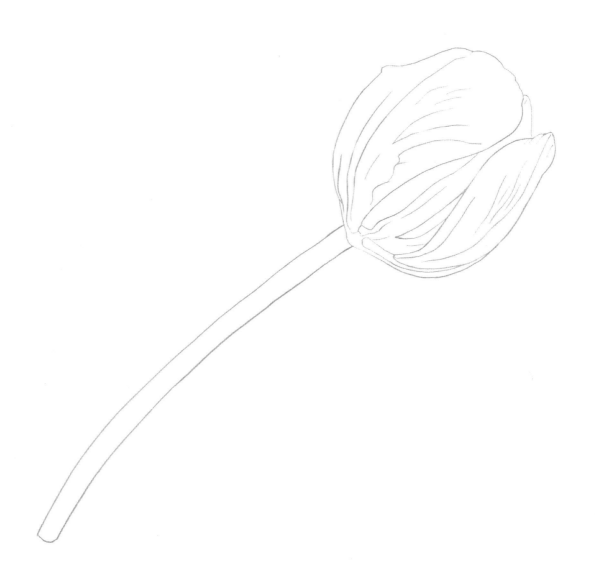

자
목
련

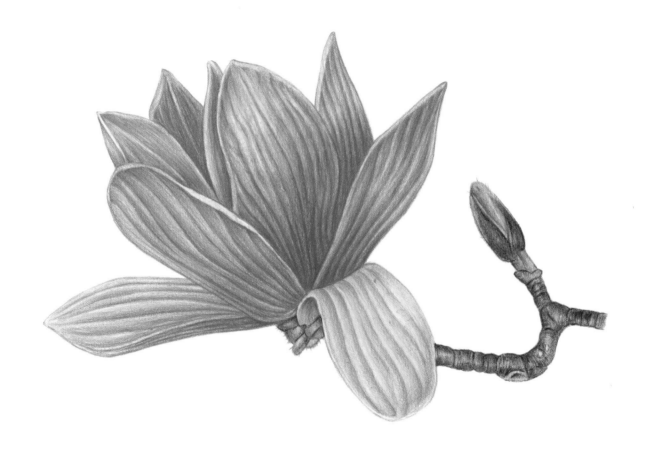

0700 0900 2100 0300 1700

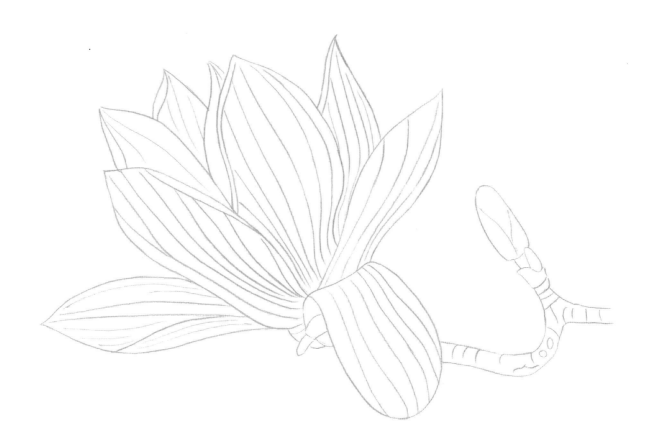

옥
시

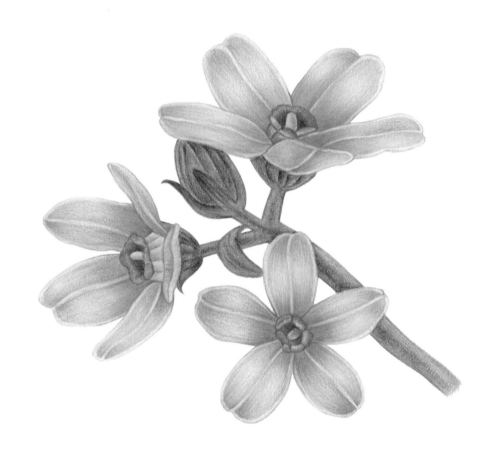

1400 1310 1200 1700

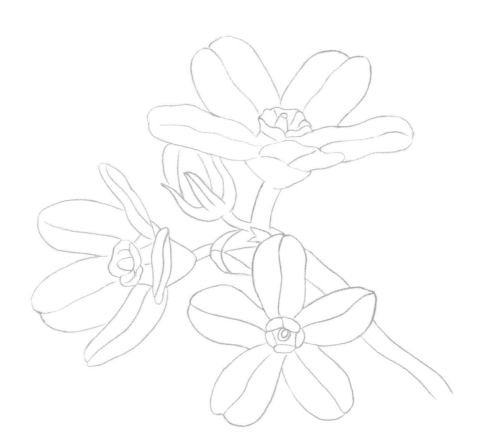

블루데이지

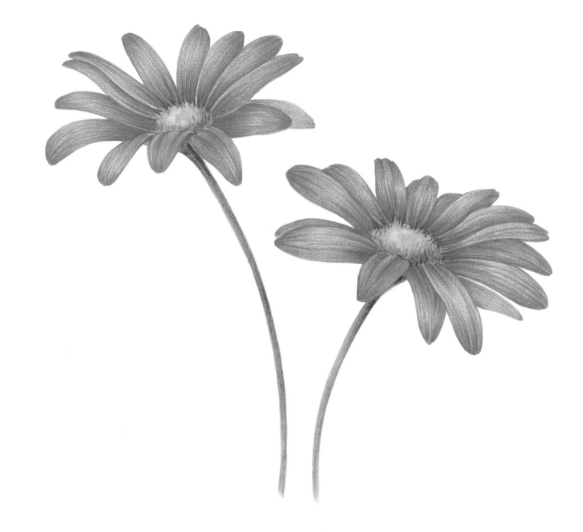

| 1120 | 1210 | 0310 | 0100 |
| 1920 | 2100 | 1600 | 1700 |

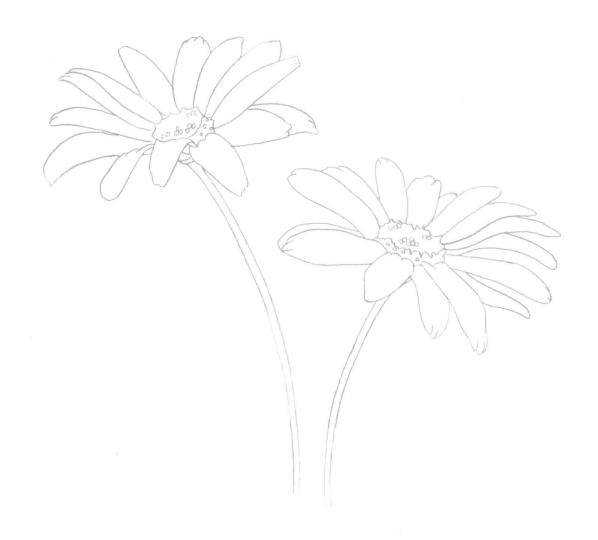

패
랭
이

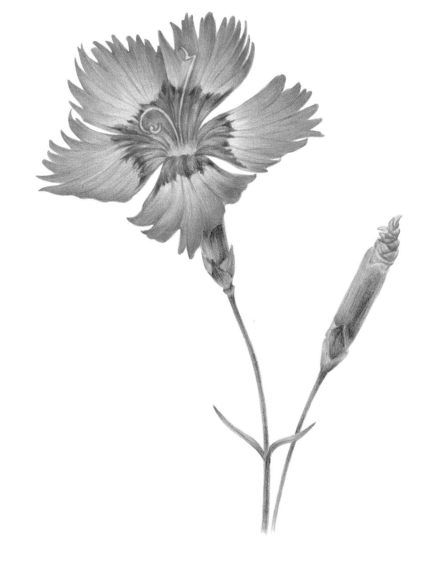

0900　0810　2000

1800　1540　1700

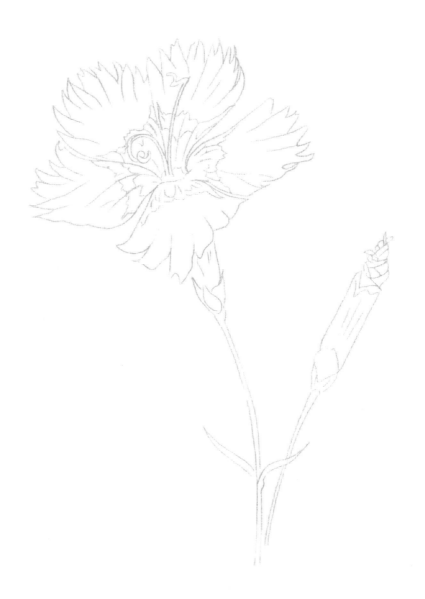

개
나
리

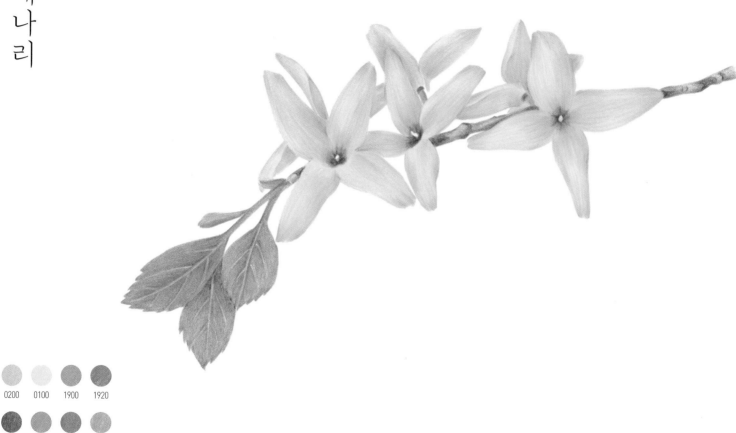

0200	0100	1900	1920
2100	1840	1600	1700

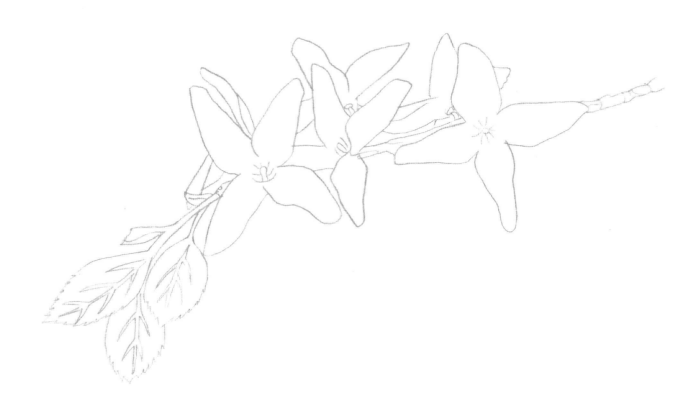

코
스
모
스

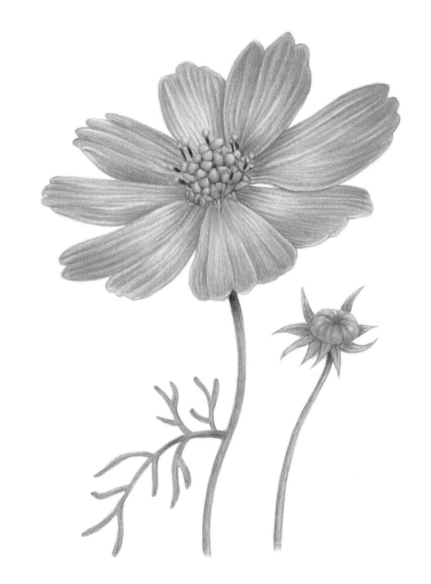

| 0920 | 0900 | 1130 | 1600 |
| 1700 | 0310 | 0110 | 2100 |

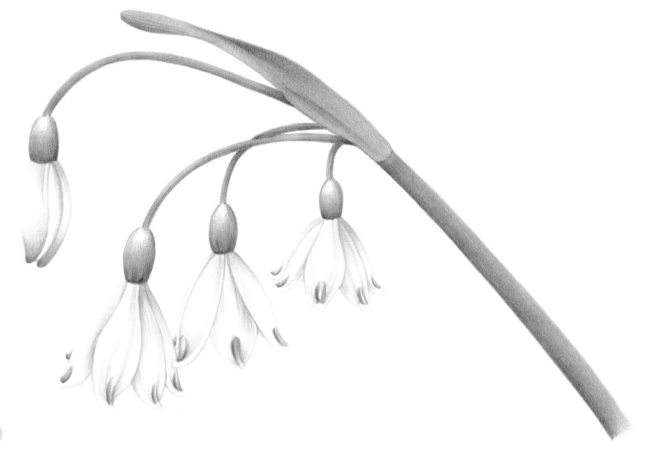

스노플레이크

2200	2140	1310	0110
1700	1600	1540	1200

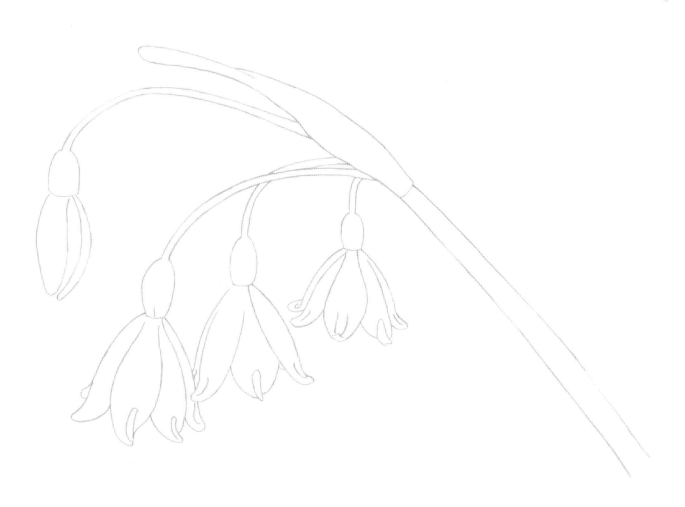

향기별꽃

1210 1130 1310 0200 1900

1840 2200 1800 1700 1600

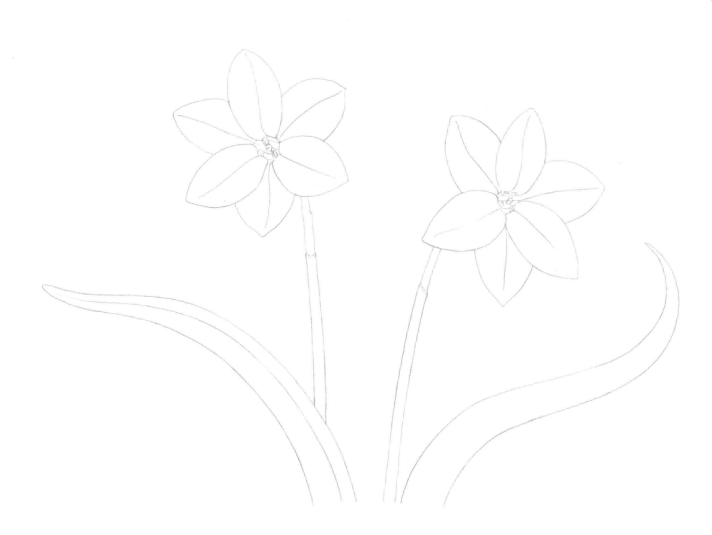

금낭화

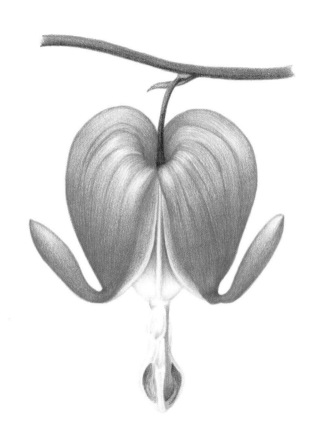

| 0610 | 2000 | *0910 | 0900 | 2200 |

| 2140 | 0200 | 1100 | 1700 | 1600 |

별표 기호(*)로 표기된 색연필 색상은 '더웬트 크로마플로우 48색' 외의 추가 색상입니다.

크
로
커
스

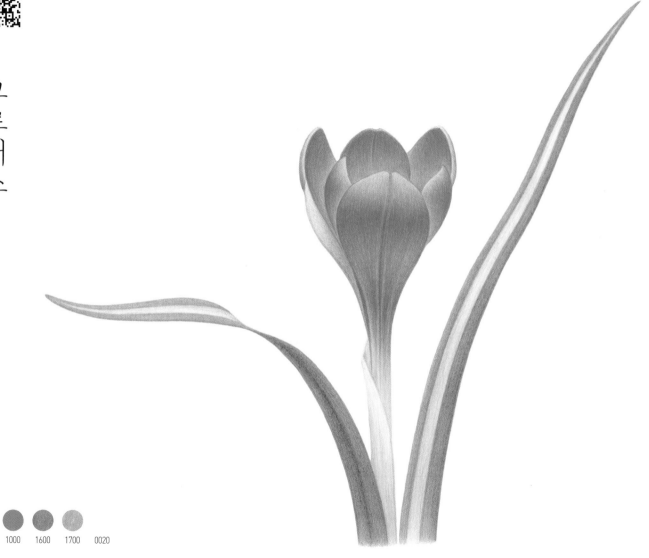

0920　1000　1600　1700　0020

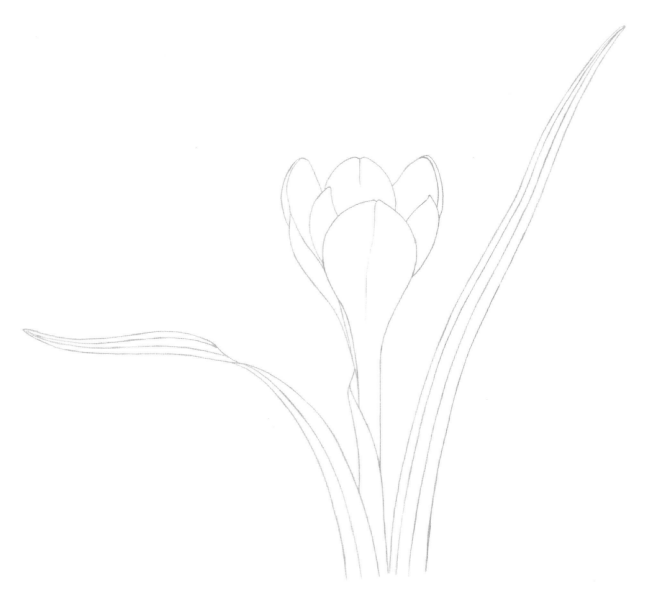

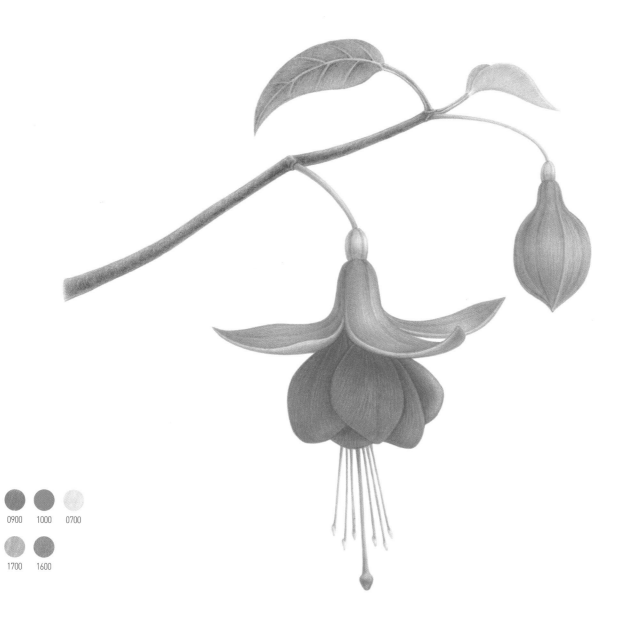

0810 0510 0900 1000 0700

2000 1800 1700 1600

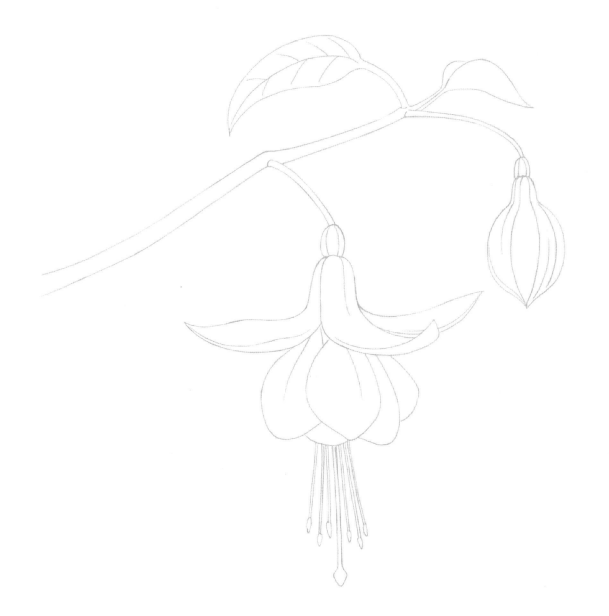

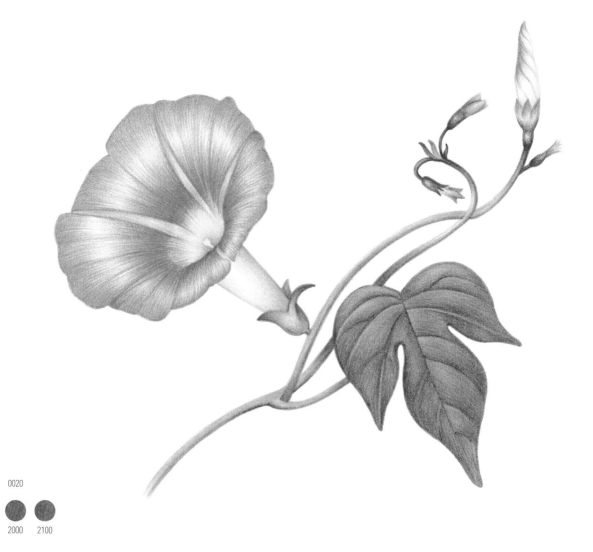

나
팔
꽃

| 1300 | 1210 | 2200 | 0700 | 0020 |
| 0920 | 0900 | 1700 | 1540 | 2000 | 2100 |

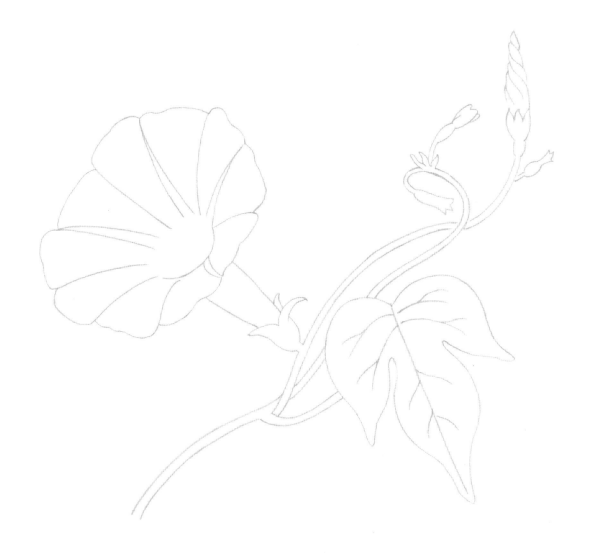

프
리
지
어

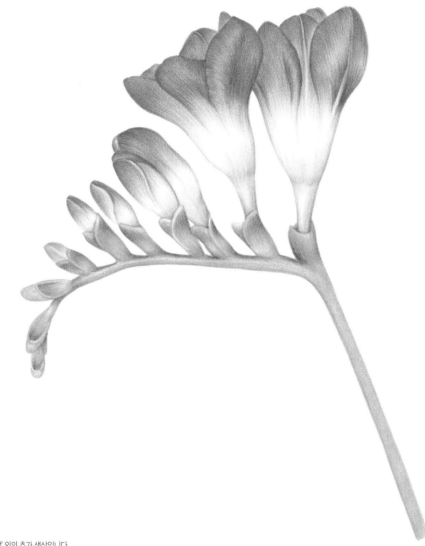

0920	*1110	1100	2200	1910

0200	0100	1700	1540	2100

별표 기호(*)로 표기된 색연필 색상은 '더웬트 크로마플로우 48색' 외의 추가 색상입니다.

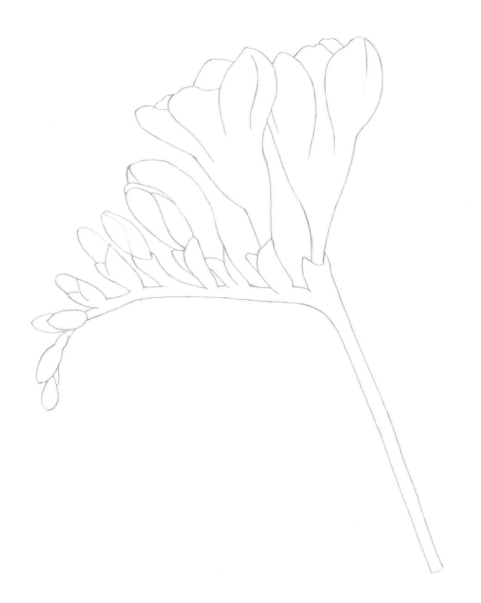

얼
레
지

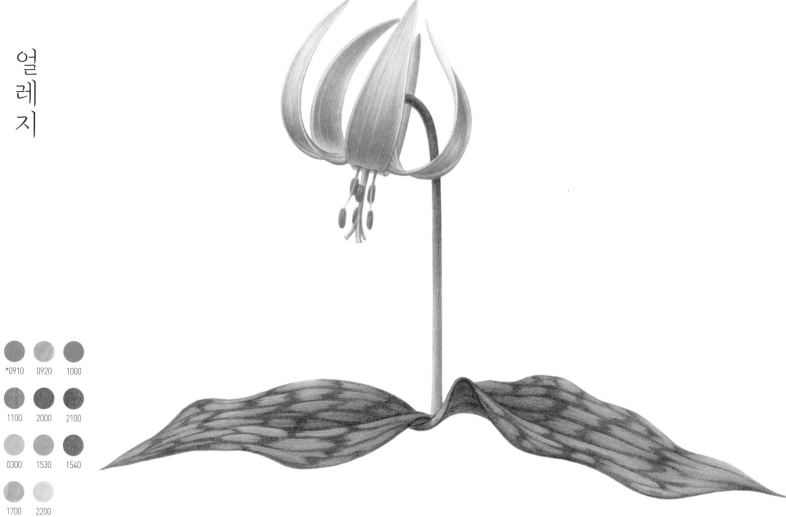

*0910 0920 1000

1100 2000 2100

0300 1530 1540

1700 2200

별표 기호(*)로 표기된 색연필 색상은 '더웬트 크로마플로우 48색' 외의 추가 색상입니다.

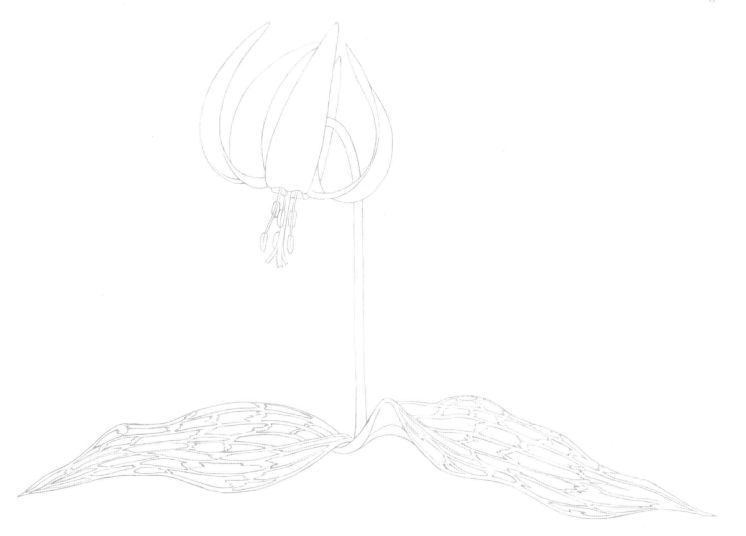

원
추
리

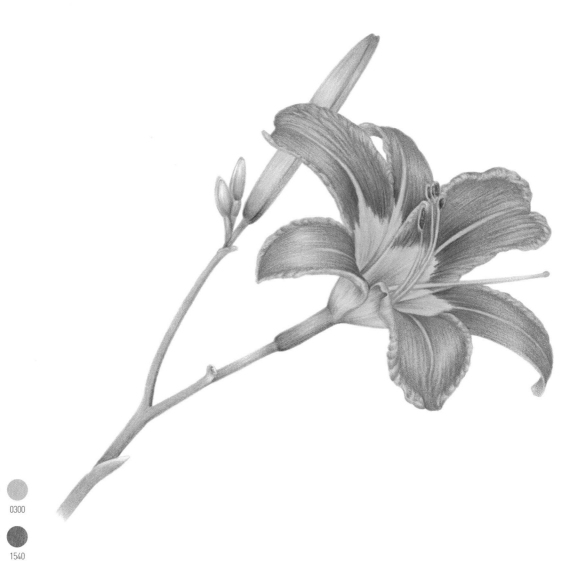

0310	0200	0400	0510	0610	0300
1910	2100	0020	2000	1700	1540

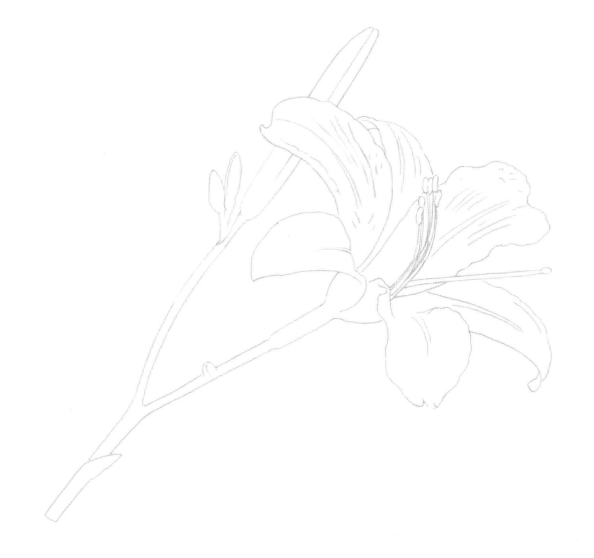

팔레놉시스

0900	*0930	2000	0300	0200

1100	1540	1700	2170	2200

별표 기호(*)로 표기된 색연필 색상은 '더웬트 크로마플로우 48색' 외의 추가 색상입니다.

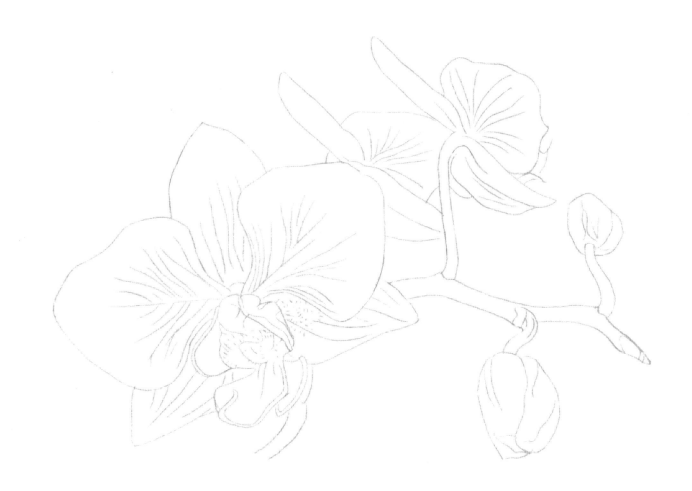

양귀비

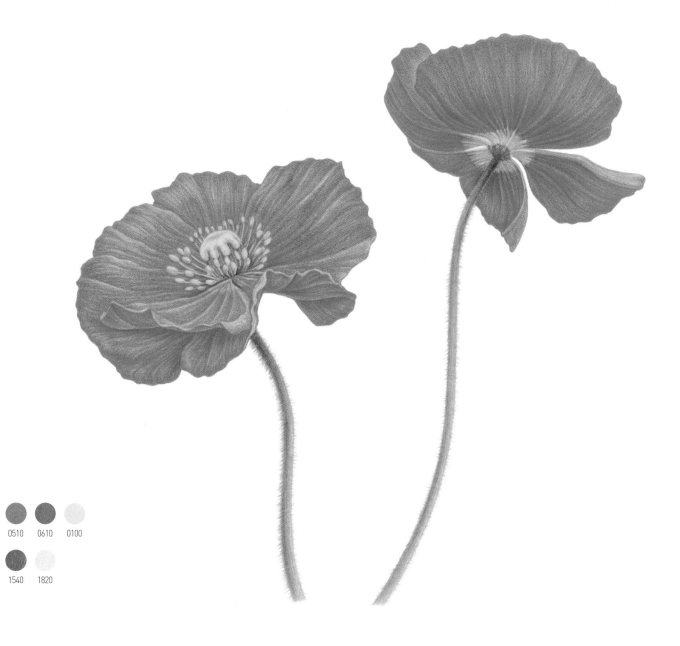

| 0400 | 0500 | 0510 | 0610 | 0100 |

| 0310 | 1700 | 1540 | 1820 |

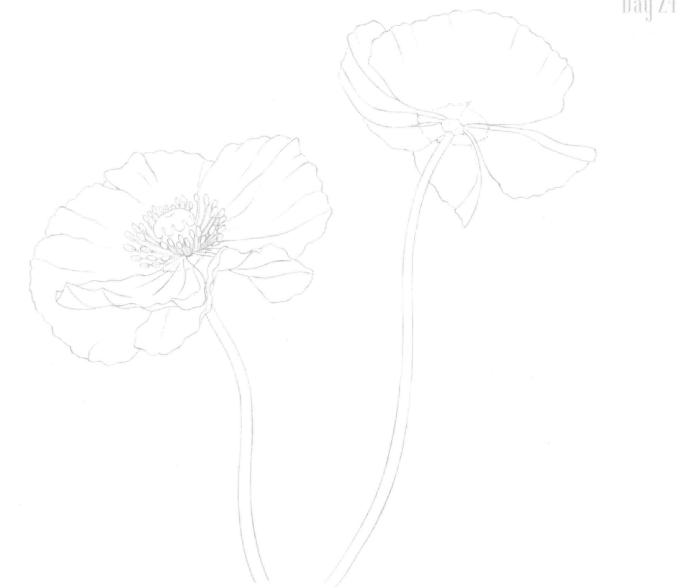

캄파눌라

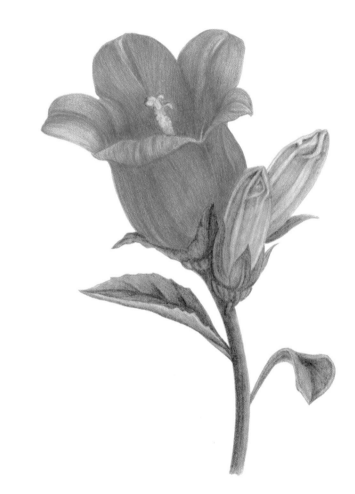

1100	1200	1000	1130	0020	0300

1840	1320	1540	1700	1530

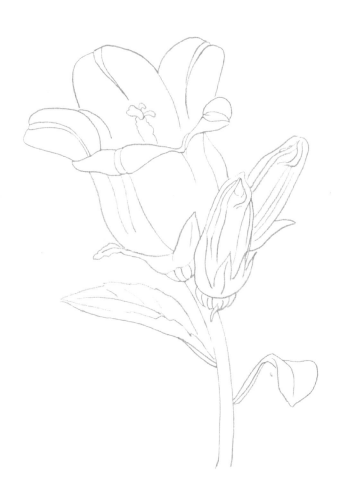

카
네
이
션

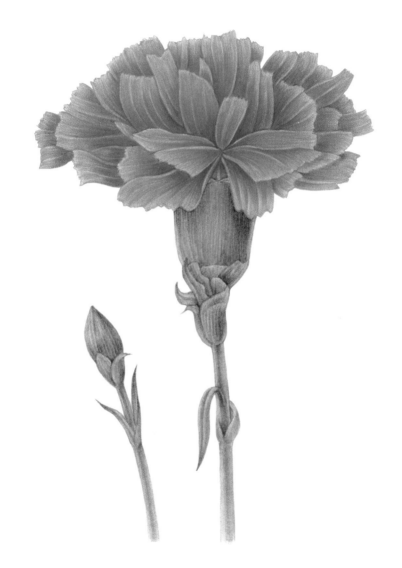

0510 2000 0900 1600 1700

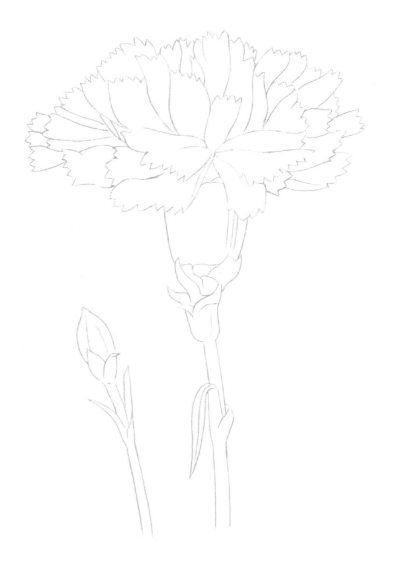

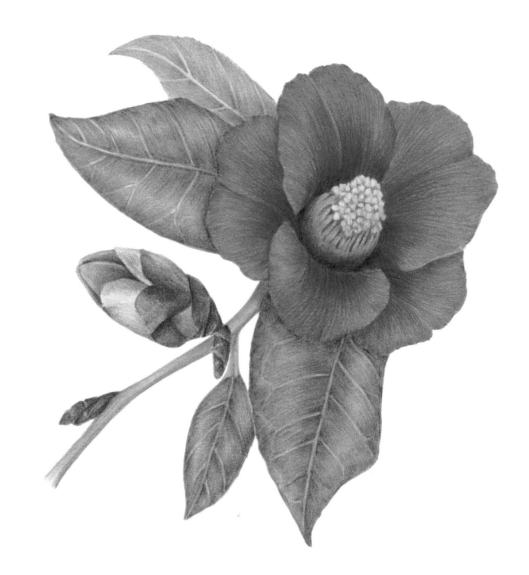

동
백

0610	0510	2000	1120	0200

0110	0810	1600	1700	1540

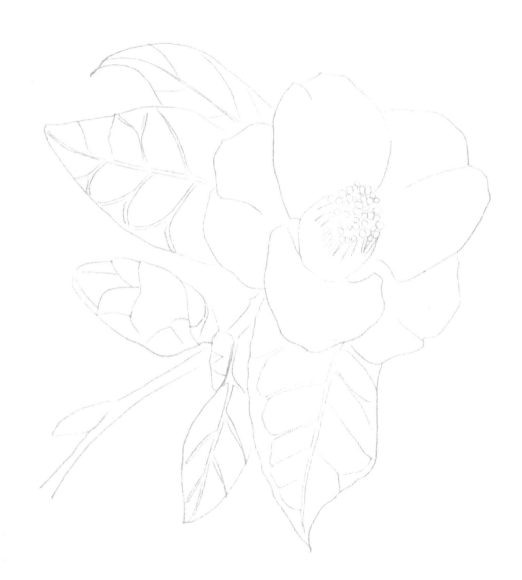

아
네
모
네

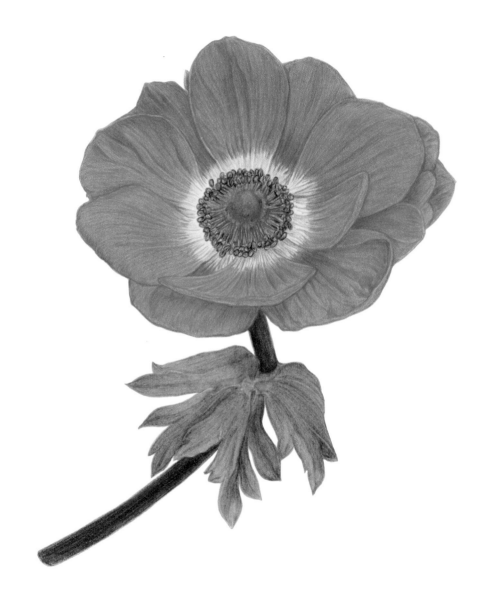

0510	0610	1100	1320	2300	0900

2000	2100	1700	1540	0110

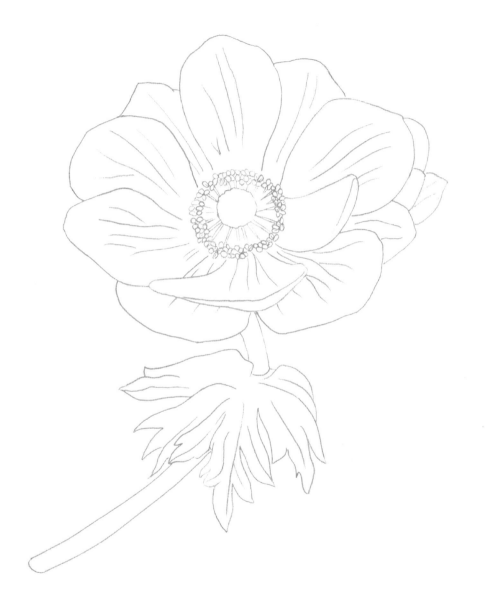

장
미

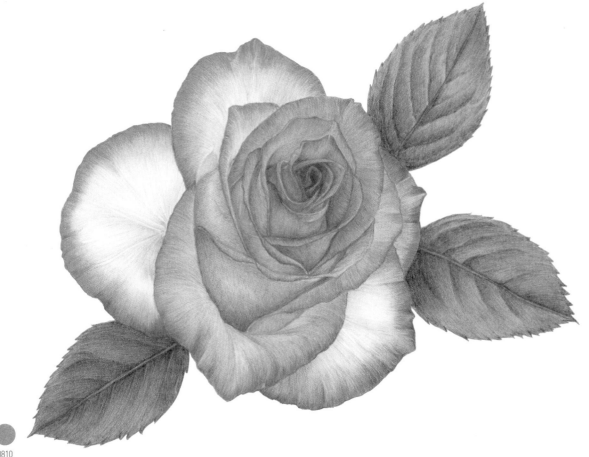

2000	1540	0900	1700	1200	0810
2100	0020	0410	0800	0510	1900

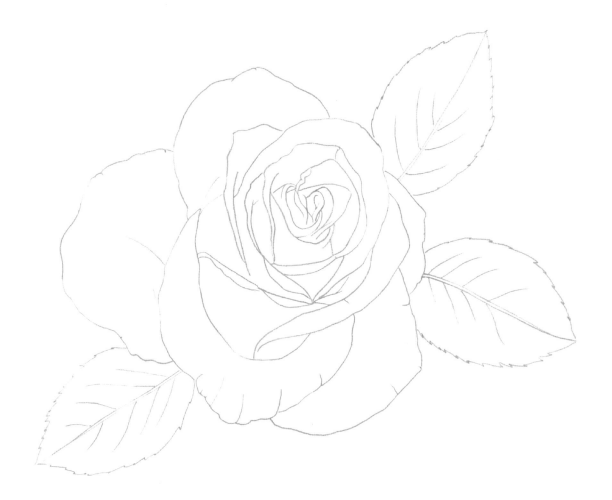

솔
체
꽃

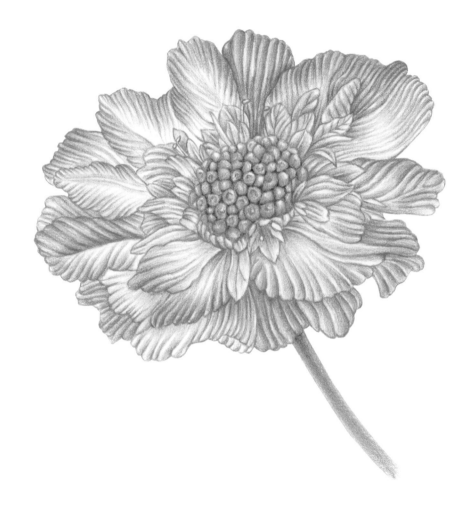

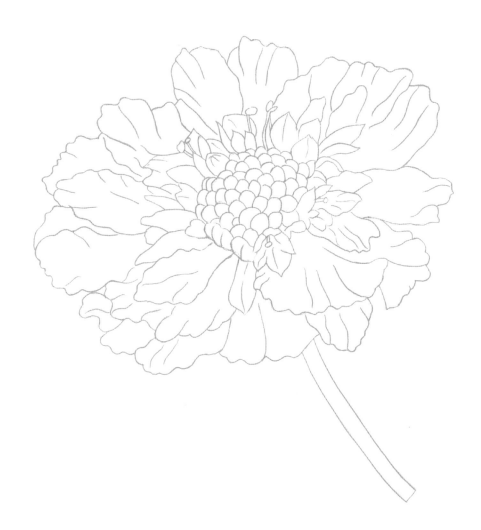

하루 한 장 한 달 클래스

색연필로 처음 시작하는 꽃그림

1판 1쇄 발행 2024년 9월 3일

지은이 ㅣ 박은희, 강미선, 오수진, 이현미, 이지은
발행인 ㅣ 박상희
편집 ㅣ 강지예
디자인 ㅣ 박승아, 이시은, 박민지

펴낸곳 ㅣ 블랙잉크
출판등록 ㅣ 2023년 3월 16일, 제2023-00001호
주소 ㅣ 충청북도 음성군 삼성면 금일로1193번길 47 나동 1층 (27645)
전화 ㅣ 070) 8119 - 1867
팩스 ㅣ 02) 541 - 1867
전자우편(도서 및 기타 문의) ㅣ sangcom2020@naver.com
인스타그램 ㅣ www.instagram.com/Black_ink_main